# NOTICE

SUR LES

# INVENTIONS ET LES PERFECTIONNEMENTS

## De H. Pape

FACTEUR DE PIANOS DU ROI.

---

PARIS

IMPRIMERIE ET LITHOGRAPHIE DE MAULDE ET RENOU
Rue Bailleul, 9 et 11

1845

# NOTICE

### SUR LES

# INVENTIONS ET LES PERFECTIONNEMENTS

### DE H. PAPE.

L'exposition nationale appelle les fabricants à produire au grand jour le résultat de leurs travaux, et à constater aux yeux du public les progrès qu'ils ont fait faire à leur industrie ; mais il leur est impossible d'en donner une idée complète ou suffisante avec le petit nombre d'échantillons qu'il leur est permis d'exposer. C'est ainsi que d'une vingtaine de modèles de pianos que je fabrique habituellement, trois seulement ont pu être admis à la dernière exposition.

Il m'a donc paru indispensable, pour éclairer le public autant que le jury lui-même, sur l'ensemble de mes travaux, de publier une série de documents que ne pouvaient offrir les salles de l'exposition.

J'aurais pu énumérer dans cette notice tous les perfectionnements, toutes les modifications que j'ai introduits dans la fabrication

des pianos; j'ai préféré toutefois me borner à citer ceux qui ont été l'objet des brevets que j'ai pris à différentes époques, et donner ainsi à cette publication un caractère d'irrécusable authenticité.

## Piano carré.

(*Fig.* 1re.)

En 1817, j'introduisis une première et notable amélioration dans la fabrication du *piano carré*, que j'appelle aujourd'hui de l'*ancien système*, parce que la corde y est (comme à l'ordinaire), frappée *en dessous* par les marteaux, tandis que, dans ma construction nouvelle, elle est frappée *en dessus*.

Cette première amélioration consistait principalement dans l'application au piano carré, des avantages du piano à queue, savoir : son échappement, son marteau, sa touche en droite ligne, son étouffoir fonctionnant par son propre poids, etc., etc. De ce qui précède, on ne doit pas conclure qu'il suffisait ici d'une application pure et simple des conditions du dernier de ces instruments au premier : bien loin de là, ces changements exigeaient, pour le piano carré, un tout autre plan que pour le piano à queue. Le système suivi jusqu'alors offrait de graves inconvénients; on donnait à la touche une forte courbure latérale, qui non seulement diminuait l'énergie de ses mouvements, mais encore l'usait en très peu de temps. Les mécaniques employées n'avaient en général qu'une assez faible action; il fallait,

en conséquence, que les tables d'harmonie fussent très minces, et, par suite, elles manquaient de solidité, défaut qui ne contribuait pas peu à l'affaiblissement du son.

Mon système ne tarda pas à faire ressortir jusqu'à l'évidence toutes ces défectuosités, en même temps qu'il y portait remède ; aussi son succès fut-il aussi prompt qu'universel ; aujourd'hui il est adopté dans presque toute l'Europe. M. de Pontécoulant, dans son *Organographie*, dit à cet égard : « Ce mécanisme seul, par sa simplicité et « sa solidité, aurait suffi pour faire la réputation et la fortune de « M. Pape : car Petzold a établi la sienne sur un système qui porte « son nom et qui est généralement abandonné aujourd'hui par les fac- « teurs, en faveur de celui de M. Pape. » On en trouvera la description dans mon *brevet du 12 mai 1826*, jointe à celle de plusieurs autres inventions, telles que : un sommier en métal fondu avec ses pointes, ses trous, et tous ses accessoires; un châssis de fer, en forme d'arc-boutant, pour résister au tirage des cordes; des étouffoirs fonctionnant par leur propre poids; une bascule pour régler les échappements de hauteur, des vis à double pas pour en faciliter l'égalisation; l'emploi d'étoffes de laine pour la garniture des marteaux, etc., etc.

## Pianos verticaux, système anglais.

(*Fig.* II et III.)

Ce format de piano, d'un usage si répandu aujourd'hui, fut importé, par moi, d'Angleterre en France, en 1815. A cette époque on fabriquait, en Angleterre, trois sortes de pianos de ce genre. Les *Cabinets*, de deux mètres environ; les *Cottages*, d'un mètre et demi, et d'autres un peu moins hauts, dont les cordes étaient placées diagonalement. Mais, en France, ces formats furent, en général, peu goûtés les premières années; les professeurs ne contribuèrent pas peu à en retarder l'adoption, ils prétendaient qu'ils n'étaient favorables ni pour l'exécution, ni pour le chant. Il est vrai de dire que la hauteur de ces instruments motivait en quelque sorte cette opposition. Il fallait donc songer à en diminuer la hauteur, sans nuire à la qualité ni à l'intensité du son. Mais c'était là un problème en apparence insoluble, puisqu'il ne s'agissait de rien moins que de réduire de moitié la longueur des cordes de la basse, et de diminuer notablement les dimensions de la table d'harmonie. Les essais sans nombre auxquels je me suis livré depuis cette époque, ont constamment été dirigés vers ce but, et il suffira de comparer mes *pianos consoles* d'aujourd'hui avec les anciens pianos verticaux, pour se convaincre des immenses progrès que j'ai fait faire à ce genre d'instruments.

## Piano à queue, système ordinaire.

(*Fig.* IV.)

La construction de ces sortes de pianos était considérée alors comme simple et solide, et elle avait tout pour satisfaire aux exigences de cette époque. Cependant je prévoyais que ces instruments ne pourraient soutenir long-temps leur réputation. Je commençai par y apporter quelques perfectionnements, tels qu'un moyen pour régler les échappements de hauteur, et des étouffoirs à doubles pattes. Je remplaçai la fermeture à planche, fort incommode, par un cylindre qui est aujourd'hui d'un usage général.

Ces pianos, de même que les pianos carrés, eurent un grand succès; mais, désireux de marcher de progrès en progrès, je ne tardai pas à découvrir dans ces instruments, comme dans les pianos carrés, des vices inhérents à leur système de construction. L'un des plus graves consistait dans cette ouverture qu'il fallait de toute nécessité pratiquer à la *table* pour donner passage aux marteaux, ce qui nuisait considérablement à la qualité du son et à la solidité de l'instrument en général (1). Je songeai donc à remédier à ces défauts; mais il fallait, pour cela, changer en entier les conditions de ces instruments, et placer les marteaux en dessus, afin de pouvoir supprimer cette ouverture. Cette difficulté vaincue, je pus apporter de grandes modifications à la table d'harmonie; d'abord pour l'approprier à toute

---

(1) Une forte barre de fer fut appliquée au sommier dans le double but d'ajouter à la solidité et de faire disparaître le son de bois qui se fait entendre ordinairement dans les dessus de ces pianos.

espèce de formats, et ensuite pour la mettre à l'abri des détériorations provenant du tirage des cordes. Pour arriver à l'accomplissement de ces conditions importantes, j'ai dû faire des expériences sans nombre, auxquelles il est nécessaire que je consacre un article spécial, ainsi qu'à diverses autres parties du piano, telles que les marteaux et les cordes.

## Table d'harmonie.

L'organe essentiel d'un bon piano est, sans contredit, la table d'harmonie ; non seulement elle doit réunir les conditions nécessaires de sonorité, au moment où l'instrument sort des mains de l'ouvrier, mais il faut encore qu'elle soit à l'abri des altérations que, dans le système ordinaire, produit nécessairement le tirage des cordes.

En effet, si l'on examine avec quelque réflexion un piano de construction ordinaire, on est frappé de cette circonstance que tout concourt à refouler la table d'harmonie sur elle-même, par suite d'un tirage constant de sept à huit mille kilogrammes, qui, s'exerçant sur les parois de la caisse, les tire en dedans contre la table, lui fait perdre peu à peu de sa sonorité, et finit quelquefois par la refouler sur elle-même au point de la briser.

Ces graves inconvénients étaient trop manifestes pour ne pas attirer toute mon attention.

C'est donc dans le double but d'augmenter la sonorité et de conserver le son, que j'ai commencé mes essais sur la table d'harmonie. La réduction des formats exigeait des conditions inconnues jusqu'alors

dans les dispositions de cet organe; ainsi, pour les pianos verticaux, j'imaginai d'abord de recourber sur elle-même l'extrémité de la table, en la réunissant à une autre petite table placée derrière; puis, au moyen d'un chevalet remplissant les mêmes fonctions que l'âme d'un violon, je fis communiquer ces tables l'une avec l'autre; et par une disposition nouvelle du chevalet placé à l'extrémité même où la longue table, en se recourbant, donne naissance à la petite, je pus donner aux cordes la longueur qu'elles auraient eue dans un instrument de plus grande dimension. Ces conditions qui, ainsi que je viens de le dire, allongeaient les cordes de 15, 18 centimètres et plus, tout en conservant le contact du chevalet avec la table d'harmonie, à la distance ordinaire, sont adoptées aujourd'hui dans les pianinos.

A la même époque, j'essayai d'appliquer une autre disposition aux tables des pianos carrés et des pianos à queue, dans le but non seulement de les soustraire à l'action refoulante du tirage des cordes, mais encore de les tendre, en profitant de la pression de ces cordes. Un grand obstacle s'opposait cependant à la réussite complète de ces tentatives : c'était toujours la nécessité de conserver une ouverture à la table d'harmonie pour laisser passer les marteaux. Ainsi que je l'ai déjà dit, cette nécessité est une des causes principales qui m'ont conduit à établir le mécanisme en dessus.

L'établissement de ce système de construction était hérissé de difficultés, que je ne parvins à vaincre entièrement qu'après de longs et laborieux essais dont je parlerai plus tard ; mais il me procura immédiatement les avantages suivants : je pus rapprocher la table d'harmonie du fond du piano que je formai d'une grille à jours, et diminuer d'autant l'action du tirage des cordes sur la table, puisque cette action

s'opérait presque directement sur le fond de la caisse où elle trouvait plus de résistance.

Je pus également augmenter les dimensions de la table sans augmenter celles de l'instrument de toute l'étendue de la fente pratiquée auparavant pour laisser passer les marteaux, et obtenir par là une plus grande sonorité; je pus enfin faire attaquer la corde du côté et au point le plus favorable, et profiter ainsi de l'avantage de la percussion des marteaux contre la table.

Plus tard j'adaptai à mes pianos à queue, dont la caisse était encore très profonde, une table recourbée, qui me procura l'avantage de raccourcir ces instruments.

La disposition des barrages harmoniques est d'une certaine importance dans les instruments de musique; aussi leur étude a-t-elle été l'objet de mes recherches persévérantes. Je ne me suis pas borné à donner aux barrages toutes les conditions voulues pour favoriser la sonorité et garantir la solidité, j'ai cherché aussi à leur assigner la place la plus convenable. Jusqu'alors on les avait mis du côté opposé aux cordes; de nombreuses expériences m'ont démontré que c'était à tort qu'on les plaçait de cette manière, et que, du côté des cordes, leur effet était, sous tous les rapports, bien plus efficace. En effet, dans cette position, l'arrondissement des barrages met leurs fibres dans les mêmes conditions que certains ressorts de voiture, et la pression du chevalet les fait appuyer contre la table; tandis que, lorsque ces barrages sont en dessous, il en résulte un effet tout-à-fait contraire, et leurs extrémités tendent continuellement à se décoller.

Je profitai, pour les cordes de la basse, de la partie autrefois inoc-

cupée de la table, en les faisant croiser diagonalement sur les autres, ce qui me permit de réduire encore les dimensions des pianos verticaux et de ceux que j'appelle *pianos-tables*. Mes essais sur la possiblité d'augmenter la hauteur du chevalet, sans nuire à la bonté ni à la solidité de l'instrument, m'ont conduit au système de table d'harmonie dont je fais usage aujourd'hui. Ce système consiste à placer, entre le plan des cordes et la table d'harmonie, un châssis de fonte s'arc-boutant en tous sens contre les parois de la caisse et les deux sommiers des chevilles et des pointes, de manière que ces parois, tirées en dedans par l'action des cordes, tendent à s'écarter derrière le châssis, d'où il résulte que plus la traction des cordes est considérable, plus la table fixée aux parois de la caisse est tendue par cette même action ; conditions tout-à-fait analogues à celles que présente une scie, dans laquelle la torsion d'une corde produit la tension de la lame, par le fait de l'arc-boutant intermédiaire, ainsi que l'explique M. Francœur dans son rapport à la Société d'encouragement, séance du 9 mai 1838.

On voit que l'application de ce principe soustrait non seulement la table d'harmonie au refoulement causé par le tirage des cordes, mais fait servir ce même tirage à produire des conséquences aussi avantageuses que les premières étaient désastreuses; car loin de perdre de ses qualités par le temps et l'usage, l'instrument ainsi construit ne peut que s'améliorer à la longue. Ce qui ajoute encore à la solidité de cette nouvelle table, c'est son épaisseur qui est presque double de celle qu'on lui donne ordinairement.

D'autres dispositions, concernant la table et les barrages harmo-

niques, sont mentionnées dans différents brevets; mais je me bornerai à dire qu'elles tendent toutes à confirmer l'avantage de ces conditions, avantage qui ne peut d'ailleurs être révoqué en doute, ces dispositions ayant été appliquées à plus de 3,000 pianos.

### Des marteaux et de leurs diverses garnitures.

A la même époque je changeai la garniture des marteaux, en remplaçant la peau par le feutre, méthode aujourd'hui usitée dans toute l'Europe. Cette innovation aurait pu être des plus avantageuses pour mes intérêts; mais, par suite de la tolérance dont j'ai fait preuve dans le principe en ne poursuivant pas les facteurs qui me contrefaisaient, elle a fini par devenir une arme contre moi. En effet, avant l'adoption du feutre, il y avait bien peu de facteurs qui fussent à même d'égaliser un piano : aujourd'hui cette opération est devenue beaucoup plus facile. Ce que je dis ici ne m'est aucunement dicté par le regret d'avoir laissé échapper l'occasion de grands bénéfices que j'aurais pu faire aisément en vendant des licences à chaque facteur, mais bien plutôt par un sentiment d'amour-propre froissé, et par l'ingratitude à laquelle je me suis vu en butte. Tout en se servant du feutre, la plupart des facteurs feignaient d'ignorer mes titres et mes droits d'inventeur, sous prétexte qu'ils employaient un prétendu feutre anglais, qui est blanc, tandis que le mien était vert. Cette défaite était cependant fort mal trouvée, car mon invention est également brevetée en Angleterre (1), et le brevet ne mentionne pas de couleur;

(1) Ce brevet a été délivré à M. Fischer, mon beau-frère.

si jai choisi le vert, c'est que cette couleur étant due à une matière vénéneuse, empêche que le feutre soit attaqué des mites, tandis que le blanc y est très sujet.

Il y avait aussi un perfectionnement à apporter dans la confection des marteaux. Je substituai au marteau plein en bois, garni de feutre, un marteau creux formé d'un anneau de cuir, recouvert de peau et par dessus de feutre ; disposition qui détruit la sécheresse du choc, conserve au son tout son moelleux et au marteau son élasticité.

Restait encore à trouver la condition non moins essentielle d'une qualité de bois propre à remplacer le cèdre, dont on se servait communément pour les manches de marteau ; car ce bois, quoique favorable sous le rapport de la sonorité, n'est pas assez fibreux pour pouvoir résister au jeu fougueux de nos pianistes modernes. Après des essais et des expériences multipliés, j'ai découvert que les bois de Fernambouc et d'Amourette convenaient parfaitement bien pour cet emploi, et depuis assez long-temps déjà ils sont d'un usage général ; aussi ne se doute-t-on plus aujourd'hui qu'un manche de marteau puisse casser.

## Des cordes et de leurs différentes dispositions.

Cette question n'a pas moins occupé mon attention que les autres ; et la corde elle-même, c'est-à-dire la matière servant à son exécution, ainsi que la manière de l'employer, ont été, de ma part, l'objet de recherches réitérées. Il y a environ vingt ans, on se servait de cordes en fer fabriquées à Nuremberg et à Berlin. Je pensais pouvoir obtenir

une augmentation de sonorité en employant de l'acier au lieu de fer ; mais l'acier fin et trempé ayant l'inconvénient d'être trop sec, il fallait détremper les bouts pour faire la boucle et pouvoir l'enrouler sur les chevilles ; d'ailleurs le manque d'égalité dans la trempe des cordes me fit bientôt abandonner cette idée. Plus tard, les Anglais fabriquèrent des cordes d'une sorte d'acier, auquel ils parvinrent à donner la dureté convenable, en lui conservant cependant assez de moelleux et de flexibilité pour supporter le pli de la boucle : ces cordes, réunissant à ces qualités la modicité du prix, ont été généralement employées depuis. Je fis à cette époque plusieurs voyages à Londres, à Nuremberg et à Berlin, dans le but de rechercher des moyens certains d'amélioration. Aujourd'hui mon idée primitive vient d'être mise à exécution par MM. Sanguinède frères, de Genève, mais avec une chance de réussite beaucoup plus grande, en raison des perfectionnements remarquables qu'ils ont apportés dans la fabrication des cordes d'acier, et dans leur trempe ; seulement leur prix élevé pourra peut-être mettre obstacle à leur emploi général ; surtout si l'on veut, comme cela est presque indispensable, employer un moyen fixatif qui dispense de détremper les bouts, ce qui ôte à ces cordes leur principal avantage. Dans la dernière application que j'en ai faite, je me suis servi d'un procédé au moyen duquel les cordes ne sont soumises à aucune torsion. Employées de cette manière, elles ont sur les cordes ordinaires une supériorité marquée pour la tenue de l'accord ; mais, par contre aussi, elles sont moins avantageuses pour les sons graves, en raison de leur grande élasticité. Il reste encore, sur ce point, une lacune à remplir, c'est de trouver une matière convenable pour les basses ; car l'acier,

le fer, ni le cuivre jaune, ne remplissent parfaitement le but. J'avais employé pendant long-temps pour les extrêmes basses, du cuivre rouge, matière qui, en raison de sa pesanteur, me dispensait de couvrir les cordes, c'est-à-dire de les filer, et présentait en cela un grand avantage : car les cordes filées perdent leurs qualités du moment qu'elles cèdent, c'est-à-dire s'allongent aux dépens de leur grosseur; ce qui empêche la canetille de faire corps avec la corde; malheureusement le cuivre rouge casse très facilement, et sa dilatation est considérable. Un autre moyen que j'ai essayé et qui paraît convenir le mieux, est l'emploi de cordes de fer, couvertes d'une couche d'argent, telles qu'en a préparé pour moi M. Boquillon par ses procédés brevetés. Ce même procédé sert avantageusement pour les cordes filées, en ce qu'il réunit le trait à la corde, de manière qu'il ne puisse se détacher.

La fixité du point d'appui des cordes est une des conditions les plus importantes pour la pureté des sons et le maintien de l'accord. Parmi les nombreuses dispositions dont j'ai fait usage pour arriver, sur ce point, à un résultat satisfaisant, je citerai les suivantes : j'ai remplacé l'un des sommiers en bois par un sommier en métal fondu, sortant du moule tout confectionné, c'est-à-dire avec ses pointes, ses trous, etc. Plus tard j'ai exécuté le sommier en fonte : il était creux, rempli de bois et recouvert de cuivre. Ce sommier était placé sur la table d'harmonie, et procurait aux accordeurs l'avantage d'avoir les chevilles à leur droite; en outre, le bois ne pouvait plus être fendu par les chevilles, comme cela arrivait aux sommiers de cette époque.

Je fis usage, dans le même temps, de la disposition de cordes

croisées dont il sera parlé à l'article des pianos-tables, verticaux, consoles, etc., disposition qui me donna la possibilité de réduire considérablement la dimension de mes instruments.

Deux ans après, je substituai des ressorts sonores aux cordes basses. (Piano-table.)

J'obtins ensuite de nouveaux avantages (pour mes pianos-consoles), en disposant les cordes en éventail, c'est-à-dire verticalement dans les dessus, et successivement inclinées vers les basses. Un an après j'essayai de les placer des deux côtés de la table, dans le double but d'augmenter la sonorité par la communication des vibrations, et de contrebalancer le tirage des cordes, pour favoriser la tenue de l'accord. (Piano-console, piano à queue.)

A la même époque, je créai un nouveau système d'accordage, dans le but de faciliter aux amateurs l'accordage de leurs pianos sans courir les risques de rompre les cordes. Au moyen de ce procédé, la tension de la corde varie par une force de pression, au lieu de varier par une force de traction ; et chaque artiste ou amateur peut ramener au ton, sans difficulté, toute corde qui se serait relâchée, et cela d'autant plus facilement, que la force à employer se trouve réduite des neuf dixièmes. Ce système a l'avantage de s'appliquer avec facilité, et de ne pas augmenter le prix de l'instrument.

Plus tard j'imaginai de faire fonctionner les chevilles dans une plaque de métal au lieu de bois. Puis j'établis une disposition qui permet de monter ou de baisser l'instrument dans tout son ensem-

ble, au moyen de vis de pression, et avec un dixième seulement de la tension ordinaire.

## Piano à queue nouvelle construction.

(*Fig. V.*)

Lorsqu'on change de système, il est généralement assez rare que l'on abandonne complètement le premier pour le second. C'est ainsi que dans cet instrument, tout en plaçant le jeu des marteaux en dessus des cordes, je conservai néanmoins un jeu de marteaux en dessous; les cordes étaient donc frappées par deux marteaux et de la manière suivante : Chaque note avait quatre cordes, et chaque marteau en frappait deux. Mais, après de sérieux essais, je reconnus, dans le système du *mécanisme en dessus*, des avantages si incontestables, qu'il me parut que la facture des pianos ne pouvait que gagner à l'abandon total de l'ancien. Aussi, dans la deuxième application que je fis de ce mode de construction au piano carré, les cordes étaient frappées par un seul marteau, et en dessus. J'adoptai ensuite, pour le piano à queue, la même mécanique, qui est fort simple et dont la solidité est reconnue; mais elle ne me satisfaisait pas encore entièrement, et je l'abandonnai plus tard pour une autre, puis celle-ci pour une troisième, et ainsi de suite. Bref, des essais sans nombre se suivirent dans l'espace de plusieurs années. Je ne m'arrêterai pas à en donner la description, car ils ne seraient compréhensibles qu'à l'aide de beaucoup de détails et de nombreux dessins, aussi inutiles

qu'ennuyeux pour la plupart des lecteurs. J'avais un but arrêté, une idée fixe : je voulais avant tout, et à tout prix, arriver à la plus grande simplicité possible.

Voici, à ce sujet, l'opinion de M. Fétis, *Gazette Musicale du 21 mars 1844* :

« On sait que le problème à résoudre dans les pianos est la
« réunion de la puissance d'attaque à la rapidité de l'articulation de
« la note. Dans la construction ordinaire, on obtient la force d'im-
« pulsion du marteau par la longueur du levier de la touche ; mais
« M. Pape ne voulait pas user de cette ressource. D'ailleurs, il s'é-
« tait proposé de donner à son mécanisme la plus grande solidité
« possible, en diminuant le nombre des frottements, et pour cela il
« fallait que l'attaque fût directe. Mais là se présentaient les consé-
« quences de ce principe de mécanique, que *ce qu'on gagne en vi-
« tesse, on le perd en force*, et réciproquement. Cette difficulté a été
« le point d'arrêt de M. Pape pendant plusieurs années ; et même,
« après avoir si bien conçu toutes les autres parties de ses instru-
« ments, il lui resta long-temps à résoudre le problème de la plus
« grande diminution possible de la longueur de son levier d'attaque,
« pour avoir la légèreté du toucher, en conservant la force d'im-
« pulsion du marteau. Il n'y a que Dieu qui voie d'un coup d'œil le
« principe et la fin de toute chose ; si habile, si ingénieux que soit
« un homme, il y a des difficultés qui peuvent l'arrêter long-temps,
« quoiqu'il ne les croie point insolubles. Telle fut la situation de
« M. Pape pendant quelques années. Pendant ce temps, les artistes,
« qui ne s'informent guère du principe des choses et qui ne voient
« que les résultats, ne trouvant pas dans les claviers de ses pianos

« toute la légèreté qu'ils désiraient, ne rendirent pas justice à la
« beauté d'une conception dont ils ne comprenaient pas l'impor-
« tance. Moi seul, je protestai constamment contre leurs préjugés ;
« et, à plusieurs reprises, dans l'espace de dix-sept ans, j'analysai les
« améliorations progressives que je voyais faire par l'habile et persé-
« vérant facteur dans son système. Enfin, par une de ces heureuses
« inspirations qui semblent destinées à donner un démenti aux
« principes de la mécanique universelle, il est parvenu à réduire la
« longueur de son levier à moins de huit pouces, sans rien perdre
« de la force nécessaire d'impulsion, en proportionnant le poids et
« la course de chaque marteau, ainsi que la vitesse du ressort, au
« point d'équilibre du levier, et trouvant dans cette combinaison
« heureuse l'équivalent d'une longueur proportionnelle de ce même
« levier. C'est ainsi que Winkel, d'Amsterdam, a trouvé le moyen de
« remplacer la longueur proportionnelle du pendule astronomique,
« pour la mesure du temps en musique, par le court balancier du
« métronome attribué à Maelzel, au moyen du poids mobile qui
« glisse sur ce balancier pour changer le centre de gravité en raison
« de la vitesse voulue. Ce sont là, il faut l'avouer, des conceptions
« de génie dont les artistes qui se servent du piano et du métro-
« nome ne comprennent guère la valeur, mais qui n'en sont pas
« moins dignes de l'admiration des connaisseurs. »

Dans le piano à queue dont il s'agit ici, le clavier était toujours dans l'intérieur de la caisse, c'est-à-dire en dessous des cordes; les marteaux étaient placés en dessus; mais, en 1837, je parvins à établir cette mécanique entièrement en dessus, et je plaçai les chevilles sur le

devant du clavier, ce qui constitue un nouveau piano à queue, dont je parlerai plus loin.

## Piano carré nouvelle construction.
### (*Fig.* VI.)

Ainsi que je l'ai déjà dit, les défauts les plus graves de l'ancien système résultaient de l'ouverture pratiquée à la table pour le passage des marteaux ; mais c'est surtout dans les pianos carrés que cette coupure était le plus nuisible, et malgré les perfectionnements que j'avais apportés à ces instruments, il était impossible, dans ce système, de remédier totalement à cette défectuosité.

« Ce fut alors (en 1827), dit M. Castil Blaze dans la *Revue de Paris*,
« que M. Pape imagina de renverser de fond en comble le mécanisme
« du piano, en plaçant le jeu des marteaux au dessus des cordes. Cette
« nouvelle combinaison, la plus heureuse et la plus hardie que l'on ait
« à signaler dans l'histoire de cet instrument, a produit une véritable
« révolution, et des résultats que les personnes les moins exercées
« peuvent apprécier. En effet, un mécanisme simple et solide, établi
« au dessus des cordes, est le perfectionnement le plus précieux, puis-
« qu'il a fait disparaître, comme par enchantement, tous les défauts
« dont on a déjà parlé. Il est facile de se rendre compte de la force que
« doit acquérir le marteau en frappant de haut en bas. Le son ne doit-
« il pas vibrer plus pur, plus net, plus éclatant, si la corde, au lieu
« d'être soulevée est frappée d'aplomb contre la table ? Cette idée,
« mise en œuvre après beaucoup d'essais, après des recherches, des

« expériences que sa haute importance commandait, fut mise au jour
« en 1825. L'invention de M. Pape obtint tout le succès qu'il s'était
« promis, et l'on put admirer, à l'exposition du Louvre, en 1827,
« plusieurs pianos construits d'après ce nouveau système. »

Mes premiers pianos carrés de cette construction ne laissaient rien à désirer sous le rapport de la qualité et du volume des sons; mais les marteaux frappant la corde par-devant, il en résultait un agrandissement notable de la caisse, défaut incompatible avec mes principes de réduction des formats; j'y remédiai donc au moyen d'un clavier mobile, c'est-à-dire susceptible d'être sorti ou rentré à volonté, ce qui présentait en outre l'avantage de rendre le toucher plus ou moins dur, et c'est sur ce plan qu'étaient construits les pianos que j'ai exposés en 1827.

J'abandonnai bientôt ce modèle, et j'en combinai un autre dans lequel toute la mécanique fut placée dans une espèce de tiroir au dessus du plan des cordes. Cette disposition heureuse exigea fort peu de changements, et fut depuis entièrement adoptée dans mes ateliers.

Outre les difficultés sans nombre que présentait la réalisation du mécanisme en dessus, le succès de cette innovation devait nécessairement rencontrer de nombreux obstacles, tant de la part de certains facteurs et accordeurs, que d'autres personnes intéressées à sa non réussite; mais la vente de plus de 1,800 pianos de cette construction, dont pas un seul n'a démenti la confiance que j'ai mise dans mon système, a suffisamment démontré sa supériorité; et il est reconnu aujourd'hui que ce sont les seuls pianos carrés qui, après de longues années de service, conservent toute leur bonté et leur sonorité.

M. Fétis, dans la *Gazette Musicale* du 12 novembre 1837, cite, comme preuve de cette solidité, le fait suivant :

« Il existe depuis cinq ans un piano carré de M. Pape au Conserva-
« toire de Bruxelles; cet instrument est joué tous les jours pendant
« huit heures, et souvent par des mains lourdes qui le frappent sans
« pitié; néanmoins sa qualité de son est restée ce qu'elle était dans
« l'origine, et le mécanisme a la même précision et la même rapidité
« d'articulation qu'aux premiers jours. »

Après avoir bien établi et consolidé mon nouveau mode de construction pour ces instruments, ainsi que pour les pianos à queue, je m'occupai à en multiplier les applications. Diminuer autant que possible le volume extérieur de mes pianos, tout en augmentant leurs qualités sonores, tel a été depuis l'objet continuel de mes recherches. C'est ainsi que j'ai varié la forme de mes instruments, en construisant des *pianos ovales*, *table ronde* ou *hexagone*, et *table carrée*, dont je vais successivement faire l'analyse.

## Piano ovale.

(*Fig.* VII.)

Quelque réduites que soient les dimensions du piano carré, par rapport au piano à queue, ces dimensions offrent encore parfois un développement trop considérable, eu égard à l'exiguïté de certains appartements; c'est en vue de remédier à cet inconvénient que j'ai créé les *pianos ovales* : gagner du terrain, sans perdre aucune qualité, tel a été mon but, et je crois l'avoir atteint par la suppression des angles et l'application du clavier à tiroir. Il n'est pas besoin d'insister sur

le premier point, dont les résultats sont évidents; le clavier à tiroir ne m'a pas moins servi par l'avantage qu'il présente de pouvoir rentrer dans la caisse, et de diminuer ainsi la largeur de l'instrument. On doit se rappeler cette disposition dont il a déjà été fait mention ci-dessus, et que j'ai employée pour mes premiers pianos carrés à mécanisme en dessus. Le clavier mobile a, en outre, cela de particulier, qu'il rend le toucher plus ou moins dur, suivant la position qu'on lui donne, avantage inappréciable pour les études des élèves de forces différentes.

Un piano de ce genre parut à l'exposition de 1834. Déjà, à cette époque, ces instruments ne laissaient rien à désirer sous le rapport de la qualité des sons; le mécanisme en était cependant encore un peu compliqué; mais, persévérant dans mes recherches, je triomphai bientôt de toutes les difficultés, et le résultat obtenu est d'autant plus remarquable que les pianos que je fabrique aujourd'hui ont, sur les premiers, l'avantage de la réduction du format et de l'augmentation du son, joint à la simplification du mécanisme. Ces pianos, quoique de très petites dimensions, ont une étendue de clavier de quatre-vingts notes.

## Pianos forme table ronde, hexagone et carrée.

*(Fig. VIII et IX.)*

Les premiers pianos que je construisis de ce genre avait l'aspect d'une table ronde. La difficulté de faire sonner les cordes de la basse, en raison de leur peu de longueur, me donna d'abord l'idée de les remplacer par des ressorts sonores; mais, après de nombreux

essais, étant parvenu à faire sonner ces cordes d'une manière très satisfaisante, j'abandonnai les ressorts et j'adoptai alors la forme hexagone comme étant plus avantageuse pour le plan de l'instrument.

Le clavier de ces pianos est mobile, c'est-à-dire à tiroir, et le mécanisme en est le même que celui des pianos à queue. C'est à ces instruments que j'ai appliqué avec le plus de succès le système par lequel la corde tire la table d'harmonie par le haut au moyen du chevalet, au lieu de la charger vers le bas ; cette opération se fait, soit par des crochets, soit au moyen d'une plaque de cuivre percée de trous, dans lesquels passent les cordes.

Ces pianos-tables excitèrent l'étonnement de tous les connaisseurs, par la puissance de son qu'ils possèdent comparativement à leur petit volume, et, sous ce rapport, ils offrent la solution la plus complète d'un problème considéré jusqu'à présent comme insoluble. Depuis lors, leur succès a toujours été grandissant, surtout en Angleterre où j'en ai expédié un assez grand nombre.

En raison des avantages que présentent ces pianos, comme instrument et comme meuble, je cherchai à en varier l'application, et j'en ai fabriqué depuis de la forme d'une table carrée, à coins arrondis. La disposition des cordes croisées que j'avais précédemment employée pour les pianos verticaux, dont il sera parlé ci-après, me servit puissamment pour l'exécution de ceux-ci, en me donnant la possibilité de renforcer les sons graves par le placement des cordes basses sur une partie de la table d'harmonie autrefois inoccupée. Ces difficultés une fois vaincues, mon piano-table offrit un instrument aussi commode que complet, et pouvant remplacer avec avantage, pour le

volume du son, un piano à queue de petit format, dont il a, du reste, toute la solidité. M. Fétis, qui l'a examiné récemment, en a rendu le compte suivant dans la *Gazette Musicale* du 24 mars 1844 :

« Les pianos de M. Pape en forme de table hexagone et carrée,
« de la dimension d'une table de salon, offrent dans cette petite
« caisse de peu d'épaisseur les phénomènes d'une puissance de son
« qu'on croirait sortir d'un grand instrument et de l'étendue des
« pianos ordinaires. Rien de plus ingénieux que la disposition croi-
« sée des cordes de ce piano et que celle du clavier mobile et du
« mécanisme. C'est en son genre un chef-d'œuvre de simplicité dans
« sa conception et dans son exécution. »

### Pianos verticaux.

*(Fig.* X et XI.)

Dans le même temps que je travaillais à perfectionner les nouveaux pianos dont je viens de parler, je n'en continuais pas moins à me livrer à des essais de tous genres, sur les pianos verticaux. Je voulais essentiellement les réduire à une hauteur convenable pour que l'exécutant ne fût pas masqué aux yeux du public, et par suite je leur donnai des formes diverses. Désireux cependant de conserver dans ces instruments la disposition verticale des cordes et leur écartement, qui est toujours très avantageux, j'imaginai de faire croiser les cordes basses diagonalement sur les autres, en profitant d'une partie de la table d'harmonie ordinairement non utilisée, disposition heureuse qui me fut aussi très utile pour l'application d'un physharmonica dont je fai-

sais fréquemment usage dans ces pianos (*Fig*. XI) : dans ce cas, le soufflet occupant le devant de la caisse, j'ajustais les cordes basses par derrière, de sorte que lorsqu'il s'en cassait, il était très facile de les remplacer; les autres cordes occupaient alors toute la table de devant. Ce système de cordes croisées est aujourd'hui un principe, et deviendra à l'avenir d'une application indispensable dans tous les pianos de petites dimensions dont le peu de hauteur peut porter obstacle à la sonorité (1). De cette manière, je pus baisser de beaucoup le format des pianos verticaux; cependant ces instruments ne pouvaient encore servir, comme les pianos carrés et à queue, dans les concerts, lorsque j'eus l'idée de les remplacer par des pianos forme console.

## Piano-console.

### (*Fig*. XII.)

Cet instrument, ainsi nommé à cause de sa forme, ne présente pas un plus grand volume qu'une console ordinaire. C'est de tous les modèles celui qui se prête le mieux aux dispositions quelconques d'un appartement, et qui par conséquent est le plus facile à placer; sous ce point de vue, le piano-console mérite assurément l'attention du public; mais ce qui devait surtout lui concilier le suffrage des connaisseurs, ce sont les qualités qu'il possède comme instrument : or,

---

(1) Autrefois on ne connaissait d'autres dispositions de cordes que celles en ligne droite ou en ligne diagonale; ainsi, pour les pianos verticaux, on conservait les cordes en ligne droite, comme aux pianos à queue; et dans les pianos droits, les cordes étaient placées diagonalement, comme aux pianos carrés.

c'est précisément sous ce dernier rapport que se distingue le format dont il s'agit. La première fois qu'on l'entend, on ne peut se défendre d'une certaine surprise en comparant sa sonorité puissante avec ses dimensions restreintes. A l'intérieur, un châssis de fonte, en arc-boutant, forme la partie résistante de la caisse, et rend cet instrument d'une solidité parfaite; la table d'harmonie est placée derrière ces barrages, de telle sorte que le tirage des cordes au lieu de la refouler et de lui être défavorable comme dans l'ancienne méthode, la sert, au contraire, en améliorant sa qualité de son, et consolide, en outre, pour l'avenir, cette partie de l'instrument. Appliquée à plus de quinze cents pianos, tant pianos-consoles que pianos à queue, cette disposition, par l'excellence et l'invariabilité de ses résultats, a reçu la sanction la plus complète. Le mécanisme du piano-console est de la plus grande simplicité; et, si on le met en parallèle avec celui du pianino (fort en usage du reste), on reconnaitra que ce dernier comporte environ le double de pièces. Dans le piano-console, les cordes sont disposées en éventail, méthode nouvelle d'un avantage notable pour cette espèce de piano, en ce qu'elle permet d'espacer les cordes dans les dessus, comme aux pianos à queue, et de les incliner dans les basses, de manière à fournir la plus grande longueur possible; tout enfin, dans cet instrument, depuis les organes les plus essentiels jusqu'aux plus petits détails, est arrangé et combiné de manière à ne laisser rien à désirer.

## Piano vertical nouveau format.

### (Fig. XIII.)

Désireux de satisfaire les acheteurs qui tiennent au bon marché, je viens de créer tout récemment une autre espèce de piano vertical, auquel j'ai appliqué quelques uns des perfectionnements du piano-console. Cet instrument n'a pas un mètre de hauteur; la forme en est très gracieuse; il possède une mécanique dont les dispositions sont entièrement nouvelles, et réunit toutes les qualités qu'on peut exiger d'un piano vertical. Disons toutefois qu'il ne peut soutenir la concurrence avec le piano-console, qui est généralement préféré malgré la différence de prix.

## Piano à queue.

### (Fig. XIV.)

Étant parvenu à établir le mécanisme entièrement en dessus, et à placer les chevilles sur le devant du clavier, je pus réduire le format de ces pianos à 2 mètres environ, en obtenant néanmoins des basses telles qu'on peut à peine les espérer d'un instrument plus long de 60 centimètres; je pensais pouvoir m'arrêter à ce modèle qui paraissait offrir toutes les qualités désirables et être d'un placement facile pour tous les salons; mais, d'une part, mes confrères continuaient à agrandir les formats, dans le but d'augmenter la sonorité; de l'autre, certains amateurs, persuadés que plus un piano est volumineux, plus il doit avoir de son, et n'étant pas d'ailleurs gênés pour placer leur instrument, considéraient, comme une qualité, le plus grand développement de format possible; d'autre part enfin, certains acheteurs réclamaient,

au contraire, impérieusement des modèles réduits. En cet état, et pour satisfaire à toutes les exigences, je fabriquai trois autres espèces de pianos : le premier n'a que 1 mètre 45 centimètres de long, et le dernier, à huit octaves, est à peu près de la longueur des pianos à queue des autres maisons ; cependant il cube beaucoup moins dans son ensemble, et présente aussi à l'œil un plus petit volume.

## Pianos à queue à huit octaves.

(*Fig.* XV.)

A l'égard de cet instrument, laissons d'abord parler M. Fétis, (*Gazette musicale* du 24 mars 1844.)

« Sans être partisan de l'étendue toujours croissante que certains
« facteurs donnent à leurs pianos, M. Pape éprouvait le besoin de
« fixer des limites telles que la variation continuelle de ces instruments
« eût un terme. Pour cela, il a tracé en dernier lieu le plan d'un
« piano de huit octaves complètes, c'est-à-dire l'étendue que l'orgue
« le plus complet a dans son plus grand développement, depuis sa
« note la plus basse du son le plus grave jusqu'à la plus élevée du son
« le plus aigu. Descendant une quinte plus bas que les grands pianos
« ordinaires, c'est-à-dire au contre-*fa* grave, cet instrument monte
« jusqu'au contre-*fa* suraigu. Les dernières notes graves ont une ma-
« jesté imposante. Quant aux dernières notes suraiguës, les cordes
« en sont si courtes et les vibrations si rapides, qu'elles ont peu de
« sonorité par elles-mêmes ; mais lorsqu'elles sont harmonisées avec
« les notes de l'octave inférieure, leur timbre devient beaucoup plus
« clair et d'une facile perception. En cet état, on peut affirmer que

« l'étendue du piano a atteint ses dernières limites. M. Pape, ayant
« compris que lorsqu'on n'en fait point usage, cette étendue extraor-
« dinaire peut être gênante pour l'exécutant; a combiné des boîtes qui
« s'ajustent sur le clavier pour le réduire aux dimensions habituelles,
« mais dont on peut découvrir à volonté une, deux ou trois notes.

« Considérée en elle-même, l'énorme étendue de ces pianos n'aura
« peut-être pas un grand intérêt aux yeux des artistes qui cherchent
« avant tout une signification sérieuse à la musique; mais la puissance
« sonore qu'elle ajoute au reste de l'instrument ne saurait être con-
« testée, et je ne crains pas de déclarer que je ne connais pas de
« grand piano de concert dont l'énergie soit comparable à celle des
« instruments de cette espèce. J'ai entendu, pendant mon séjour à
« Paris, un très bon morceau à huit mains, pour deux pianos à huit
« octaves, composé par M. Pixis et exécuté par lui, MM. Osborne,
« Rosenhain et Wolff, sur deux des nouveaux pianos de M. Pape, et
« jamais musique ne m'a paru avoir produit un pareil effet. De plus,
« malgré cette grande puissance, le son était clair, limpide, et dans la
« plus grande vélocité de mouvement, toutes les notes parlaient avec
« une remarquable netteté.

« Depuis long-temps les pianos carrés de M. Pape s'étaient fait
« une réputation par leur excellente sonorité et leur solidité à toute
« épreuve : dans leur état actuel, ces instruments sont réellement la
« réalisation complète de l'instrument le plus simple et le plus ration-
« nel. Le savant et ingénieux facteur vient de mettre le comble à sa
« gloire en donnant les mêmes qualités aux grands pianos, réunies à
« la puissance sonore et à la légèreté du mécanisme. Les grands ar-
« tistes nomades, qui voyagent pour se faire entendre, et qui changent

« de pianos comme de vêtements, n'attacheront peut-être pas une
« grande importance à cette simplicité de construction, dans laquelle
« les frottements sont évités avec soin, ce qui est la condition néces-
« saire pour la solidité; mais le piano est un instrument d'un prix si
« élevé que le public n'aura pas la même indifférence. »

En définitive, le piano de huit octaves offre les perfectionnements les plus essentiels, tels que : réduction de format, augmentation de sonorité, simplicité de mécanisme et solidité dans l'ensemble ; perfectionnements qui, depuis 25 ans, ont été l'objet de mes recherches et dont je me suis toujours efforcé de faire l'application à chacun de mes différents modèles.

La mécanique, ordinairement si compliquée, se trouve réduite ici à quelques frottements. Les marteaux fonctionnant directement sous la touche, sans l'emploi d'aucun levier intermédiaire, cette disposition, si difficile à réaliser, mais si heureuse dans ses conséquences, a supprimé d'un seul coup l'une des causes les plus réelles et les plus fréquentes de dérangement ; ajoutons qu'en se simplifiant, le mécanisme a beaucoup gagné en facilité et en force.

Enfin la table d'harmonie, posée jadis tantôt d'une façon, tantôt d'une autre, a trouvé ici sa meilleure et véritable place en dehors des arcs-boutants : car cette disposition paraît devoir lui assigner les qualités de durée particulières aux instruments à archet, ainsi que l'a victorieusement démontré l'application de ce système à plus de 1,500 pianos ; si bien qu'un piano de cette construction pouvant servir un temps indéfini, il suffit de remplacer le mécanisme quand il est usé, et, comme ce mécanisme, tout-à-fait indépendant de l'instrument, s'y adapte avec autant de facilité que de précision, dans l'espace de quel-

ques minutes; par la première personne venue, il en résulte que chacun peut, à son gré, enlever et replacer la mécanique de son piano, la transporter d'un instrument à un autre, enfin, tenir en réserve une seconde mécanique, de même que l'on a plusieurs archets de rechange pour le violon et la basse, en cas d'usure ou d'accident.

## Mécaniques.

Tel est le nom qu'on donne dans la facture des pianos à un assemblage d'organes qui, sous l'impulsion d'une touche du clavier, lance les marteaux contre la corde, lève en même temps l'étouffoir, etc. Cet assemblage peut se combiner de mille manières, et cependant une seule est la bonne ou la meilleure : c'est celle qui, avec le moins de force motrice et le plus de simplicité, offre le plus de puissance, de rapidité et de précision ; mais ces qualités, qu'il suffit de quelques mots pour énumérer, sont d'une difficulté extrême à obtenir. Quelque habile que soit un facteur dans sa profession, ces conditions n'en sont pas moins pour lui une redoutable pierre d'achoppement contre laquelle se brisent parfois les travaux d'une vie entière ; c'est qu'il ne s'agit ici de rien moins que de mettre, pour ainsi dire, en défaut les lois fondamentales de la mécanique, de produire beaucoup avec peu, de réaliser enfin une combinaison de mécanismes qui, si j'ose le dire, s'approche le plus près possible de l'organisation que le Créateur a mise en nous, et au moyen de laquelle il nous est permis de mouvoir nos membres par le seul effort de la volonté, sans qu'il en résulte aucun choc ni aucun dérangement apparent.

On peut, cependant, se contenter de moins, si on n'a d'autre but que de produire : ainsi, par exemple, il n'est pas bien difficile d'arriver à la promptitude par la complication, d'augmenter la force par la longueur des leviers, bref d'employer tel ou tel moyen aujourd'hui passé dans la pratique ; mais se borner à l'usage des procédés connus au lieu de marcher en avant, immobiliser l'art, c'est rendre stationnaire ce qui a pour essence la perfectibilité et le progrès. Avec la simplicité, on arrive non seulement à la solidité, mais encore à une diminution dans la main d'œuvre et conséquemment dans les prix. Le pays, dont les fabricants sont guidés par ce principe, n'aura jamais à redouter la concurrence. Si une première ni une seconde mécanique n'ont pu me satisfaire, si j'en ai successivement construit plus de vingt, c'est que voulant toujours pousser ce principe dans ses dernières conséquences, j'aspirais à une sorte d'idéal presque impossible à atteindre. Chacune de mes inventions produit d'incontestables avantages, et quelques unes fussent devenues irréprochables pour le pulbic et les artistes, si leur combinaison se fût prétée à la simplicité que je voulais atteindre ; mais dès que je venais à m'apercevoir qu'une disposition ne permettait pas de réduire la mécanique à quelques pièces, je l'abandonnais immédiatement pour en imaginer une autre. Je puis aujourd'hui me féliciter de la persévérance dont j'ai fait preuve : ma dernière mécanique excite l'étonnement des véritables connaisseurs : sa simplicité, sa facilité, sa précision, tout son ensemble enfin fait augurer qu'elle fera oublier à l'avenir les mécaniques actuellement en usage. Je n'ai pu parvenir encore à me passer entièrement d'échappement ; j'aurais voulu le faire, car l'échappement est, comme on sait, un point et une cause d'usure ; mais aussi, d'un autre côté, il contribue puissamment

à la force et à la beauté du son. Cependant j'ai pu obtenir ces qualités, sans être obligé d'avoir recours aux nombreux leviers employés par quelques facteurs pour obtenir ce qu'on nomme à tort *double échappement*, et qui n'est autre que la reprise du marteau par l'échappement à la moitié de sa course et peut s'opérer dans toutes les mécaniques possibles par l'emploi d'un ressort seulement; bien plus, j'ai su rendre mon échappement indépendant, c'est-à-dire tel que, quand même il se trouverait paralysé par l'humidité ou par d'autres causes, il n'en serait pas moins forcé de concourir à la production du son.

Je passe sous silence toutes les expériences que j'ai faites pour améliorer les mécaniques, car elles sont en trop grand nombre et exigeraient, pour être comprises, trop d'explications et de détails.

Je fabriquais, il y a quelque temps, jusqu'à vingt-trois espèces de pianos, et presque chacune d'elles avait une mécanique différente. Tous ces formats sont réduits aujourd'hui à cinq principaux, savoir: le piano à queue, le piano carré, le piano-console, le piano vertical et le piano-table, qui tous comprennent plusieurs modèles, mais n'offrent en réalité que quatre genres de mécaniques : celle du piano carré, nouvelle construction, si heureusement réussie de prime-abord, qu'il n'a pas été nécessaire d'y apporter de changement; celle du piano-console, d'une simplicité telle qu'elle comporte à peine la moitié des pièces employées dans la mécanique du piano vertical ordinaire; celle du piano vertical, qui réunit quelques-uns des avantages du piano-console; celle enfin du piano ovale, du piano-table de forme hexagone et carré, qui est construite d'après le même principe que la mécanique du piano à queue.

On voit par cette explication que mon désir n'était pas seulement

de faire des pianos de toute espèce de formats, mais encore d'établir entre eux une certaine uniformité de construction, c'est-à-dire de faire participer chacun d'eux aux mêmes avantages de simplicité, etc., etc.

On peut également se convaincre qu'en donnant à mes pianos des formes plus commodes que celles en usage, j'ai fait pour ainsi dire l'abandon et le sacrifice de mes intérêts; je n'ignorais pas en effet que la nouveauté du format devait leur donner, aux yeux des amateurs, l'apparence d'instruments de fantaisie, que dès lors j'aurais à soutenir une lutte aussi longue qu'obstinée, contre le préjugé et la routine; qu'enfin je n'arriverais peut-être jamais à obtenir de ces pianos un prix en rapport avec leur valeur intrinsèque et le travail qu'ils me coûtent.

Certes, il en eût été tout autrement pour mes intérêts, si, au lieu de varier mes modèles, je me fusse contenté de m'en tenir à la forme disgracieuse du piano à queue, car le public est habitué à payer ces pianos un grand prix : il eût suffi, comme l'ont fait en Angleterre plusieurs fabricants, de réduire le format, de faire usage d'une mécanique inférieure, afin de diminuer un peu les frais de fabrication, et d'annoncer une baisse de prix; cela réussit ordinairement auprès du public, en général peu appréciateur, mais c'est la ruine de l'art. Quelques fabricants ont suivi en France un système analogue; on est même allé plus loin : on a conservé cette forme disgracieuse des pianos à queue, sans profiter des qualités que présente leur plan pour l'espacement des cordes et la mécanique, c'est-à-dire qu'à une enveloppe de piano à queue on a adapté une construction de piano carré : et bien qu'on ait usé de l'avantage de la percussion des marteaux contre la table d'harmonie, on n'en est pas moins resté, sous tous les rapports, fort au dessous des

meilleurs pianos carrés. Mais qu'importe le perfectionnement réel, la queue a été conservée comme une amorce, l'intérêt privé a été satisfait, mais aux dépens de celui du public et de l'art.

## Piano sans cordes.

(*Fig.* XVI.)

Pendant une douzaine d'années ces instruments ont été de ma part l'objet de recherches assidues : car, n'étant guidé dans leur confection (encore moins que dans les pianos à cordes) par aucune donnée certaine, on comprend par quelles tentatives, par quels essais multipliés, il m'a fallu passer, avant de parvenir à me frayer cette route toute nouvelle. Mon principal but, en construisant ces instruments, a été de remplacer les cordes par une matière plus solide, telle que des lames métalliques, afin d'éviter la casse des cordes et les trop fréquents accordages. Je ne puis me flatter d'une réussite complète; mais la route est tracée maintenant. Déjà j'ai porté à six octaves l'étendue de ces pianos, et l'ensemble en est assez satisfaisant pour qu'au besoin ils puissent être substitués aux pianos ordinaires, dans quelques contrées, aux colonies, par exemple, où l'on est tout-à-fait privé d'accordeurs. Le médium en est assez harmonieux et offre une grande analogie avec les sons de la harpe. Les notes élevées sont plus pleines et plus pures que celles du piano, et on pourrait assez facilement les faire monter jusqu'au *fa* au dessus de l'échelle ordinaire. C'est par les sons graves que ces instruments pèchent jusqu'à présent, surtout si on les compare aux pianos modernes dont les basses

sont d'une si belle qualité, que l'orgue seul peut, en quelque sorte, le leur disputer en éclat et en rondeur, et que les cordes de la contrebasse semblent, à côté, ne rendre qu'une sorte de bourdonnement. D'après cela, on voit que la comparaison devient de plus en plus difficile à soutenir pour des lames qui ne peuvent produire le son que par leur rigidité et leur élasticité propres; et l'on sait que le public n'admet d'autre principe dans son jugement que celui de la comparaison. Je ne désespère pas, néanmoins, d'arriver à un degré qui satisfera les amateurs raisonnables; et si les complications de la mécanique dans un instrument ne présentaient pas de résultats fâcheux sous le rapport de la solidité et du prix, je pourrais me servir ici, avec avantage, d'un procédé déjà employé par moi, pour renforcer le son, à l'aide du vent ou d'un mécanisme, comme dans mes instruments à lames libres; car les lames dont je fais usage pour cette espèce de pianos, sont, plus que les cordes, susceptibles d'être mises en vibration à l'aide d'une percussion, et maintenue dans cet état par un courant d'air ou tout autre agent mécanique. Ce moyen est consigné, ainsi que différents autres, dans plusieurs brevets qui représentent également l'instrument organisé, c'est-à-dire dans sa caisse avec ses physharmonica, ou lames libres, placées en leur lieu et fonctionnant ensemble ou séparément. Ces lames, faites d'acier, ne se désaccordent pour ainsi dire pas, et elles ont cela de particulier qu'elles jouent dans des trous ronds au lieu de fentes : disposition qui m'aidera puissamment à porter l'étendue du clavier jusqu'à six octaves et demie.

D'après l'ensemble des travaux que je viens d'exposer, il est facile de concevoir combien de temps et d'argent ont dû me coûter de pareils essais; si je n'ai reculé devant aucun sacrifice, si j'ai bravé toutes les chances contraires pour vaincre tous les obstacles, c'est que mon but n'était pas de faire une fortune brillante, mais avant tout de me distinguer par mes productions. Ce rôle que je me suis assigné, et dont aucun intérêt n'a pu me faire départir, tranche nettement ma position par rapport à mes confrères, et m'autorise à établir quelques vérités sur l'état actuel de la fabrication des pianos, sans que personne puisse m'accuser de partialité ni me taxer de jalousie.

Il a été fait incontestablement d'immenses progrès en France dans cette branche importante des arts industriels; cette fabrication jouit aujourd'hui d'une réputation de supériorité dans toute l'Europe, et on m'accordera, je n'en doute pas, d'y avoir puissamment contribué. La majorité des meilleurs ouvriers facteurs ont puisé dans mes ateliers leurs premiers principes : les uns sont restés ouvriers, les autres travaillent pour leur compte et fournissent des parties séparées aux marchands; d'autres enfin sont devenus maîtres à leur tour; la plupart se sont distingués, chacun dans son genre. Je suis convaincu que, dans les mains d'hommes consciencieux et véritablement fabricants, cet art eût pu atteindre, dans peu de temps, son plus haut point de perfection. Malheureusement les choses paraissent devoir prendre une marche différente. Des inventeurs d'une autre nature, des fabricants par circonstance, des marchands, des spéculateurs, poussés par la cupidité, se sont jetés sur cette industrie comme sur une proie, et menacent d'envahir un état à peine fondé. Le public, il faut le dire,

se rend trop souvent complice des charlatans, par un désir exagéré de bon marché. Dans la concurrence il ne voit qu'une baisse de prix forcée chez le fabricant, et il s'inquiète assez peu de savoir de quelle nature est cette concurrence. Il suffirait pourtant de réfléchir qu'elle ne peut être réelle, et que le fabricant véritable, qui est lui-même le premier ouvrier de ses ateliers, et possède toutes les ressources de la fabrication, ne la craint pas et ne peut pas plus la craindre que le soldat, dont le métier est de se battre, ne craint une lutte avec un adversaire qui ne sait pas manier les armes. D'un autre côté, la principale ambition d'un fabricant, surtout lorsque le besoin ne le détourne pas de sa route, est d'attacher son nom à des travaux et à des inventions utiles; c'est là ordinairement son seul point de vue. Les marchands, eux, ne songent qu'à une chose : retirer de leur argent le plus de profit possible : toutes leurs idées s'appliquent à ce but, toutes leurs démarches concourent à l'atteindre : que leur importe la fabrication et les perfectionnements qu'elle réclame, pourvu que leur coffre s'emplisse et s'emplisse rapidement ! ils ne négligent rien pour cela : réclames, mensonges, calomnies, tous les moyens leur sont bons ; quelquefois même on met en avant des noms influents, et, moitié persuasion, moitié violence, on parvient facilement à faire accepter les plus énormes défauts pour des qualités indispensables ! Les gens simples et ignorants sont en majorité ; cela ne suffit-il pas pour réussir? Faut-il que les fabricants qui se respectent suivent la même route? Malheur alors aux arts industriels. L'exposition pourrait ici exercer la plus heureuse influence ; il faudrait pour cela qu'elle pût offrir aux fabricants une protection efficace contre le charlatanisme, qu'elle les ramenât à l'observance de ces principes de droiture

et de loyauté, principes qui sont loin de nous. Ce but est sans doute difficile à atteindre, cependant c'est une question de la plus haute importance, et dont il serait à désirer qu'on voulût s'occuper sérieusement; malheureusement il n'en a pas été ainsi jusqu'à présent, et non seulement nos expositions ne font aucun bien sous ce rapport, mais au contraire elles entraînent les fabricants honorables, et les contraignent à marcher dans cette voie si fatale à l'industrie.

Dans cet état de chose où la vérité trouve si peu de défenseurs parmi les organes de la publicité, le fabricant se voit obligé de quitter ses outils pour la plume, et de plaider lui-même sa cause, quelle que soit sa répugnance à parler de soi.

# NOMENCLATURE

## Des Inventions et Perfectionnements brevetés.

---

1. Piano carré perfectionné, à nouvelle disposition de mécanique.
2. Clavier droit, pour piano carré.
3. Sommier en métal fondu, sortant du moule tout confectionné, c'est-à-dire avec des pointes, trous, etc.
4. Châssis de fer, pour résister au tirage des cordes.
5. Fermeture en cylindre, appliquée aux pianos, notamment à ceux à queue.
6. Étouffoirs fonctionnant par leur propre poids.
7. Vis à double pas, servant à régler les échappements de hauteur.
8. Feutre remplaçant la peau pour la garniture des marteaux.
9. Piano sans cordes.
10. Nouveau piano à queue, à quatre cordes et double marteau, l'un en dessous, l'autre en dessus. Chaque marteau frappe deux cordes.
11. Piano carré dans lequel les marteaux frappent la corde en dessus et par devant.
12. Clavier à tiroir, offrant l'avantage de rendre à volonté le toucher plus dur ou plus facile.
13. Emploi des fils d'acier substitués aux fils de fer pour le montage des cordes.
14. Nouvelle disposition de mécanique pour piano vertical.
15. Perfectionnement au feutre consistant dans la réunion d'un tissu au feutrage.
16. Mécanique en dessus pour piano à queue.
17. Mécanique en dessus pour piano carré.
18. Mécanique en dessus pour piano à queue.

19. Mécanique en dessus pour piano à queue.
20. Perfectionnement à une mécanique de piano vertical.
21. Pointe de clavier à charnière.
22. Perfectionnement à l'échappement dit de *Petzold*, lequel consistait à éloigner du centre le point qui fait opérer l'échappement.
23. Nouvelle disposition de table d'harmonie, ayant pour but d'éviter la détérioration causée par le tirage des cordes.
24. Table d'harmonie qui se tend par la pression même des cordes.
25. Table double, offrant de plus, par la disposition de son chevalet, l'avantage de pouvoir allonger les cordes basses.
26. Mécanique pour piano vertical.
27. Mécanique pour piano à queue.
28. Pièce, nommée *chaise*, ajoutée à la mécanique dite à demi-échappement, pour piano ordinaire.
29. Table convexe.
30. Sommier en fonte, creux, rempli de bois pour recevoir les chevilles par dessus la table.
31. Mécanique pour piano carré, nouvelle construction.
32. Pédale pour étouffer une ou deux cordes, à volonté, dans toute l'étendue de l'instrument.
33. Mécanique avec un nouvel étouffoir pour piano vertical.
34. Mécanique pour piano à queue, avec étouffoirs à doubles pattes.
35. Application des barrages harmoniques du côté des cordes.
36. Mécanique pour pianos à marteaux en dessous.
37. Perfectionnement à une mécanique pour pianos à marteaux en dessus.
38. Nouveau plan de piano carré, dans lequel les cordes sont frappées par devant, et dont le clavier est à tiroir.
39. Piano vertical à cordes croisées.
40. Double étouffoir agissant des deux côtés de la corde.
41. Piano vertical à physharmonica.
42. Mécanique pour piano à queue.
43. Plaque en métal pour les pointes d'accroche.
44. Chevalet élevé.
45. Piano forme elliptique : clavier au milieu et à tiroir en dessous de la caisse, marteaux fonctionnant par derrière.
46. Piano ovale ; marteaux agissant par devant.

47. Mécanique dont l'échappement fonctionne en tirant.
48. Perfectionnements pour pianos ovales.
49. Pointe à clavier en forme de T, servant de centre pour la touche.
50. Mécanique pour piano vertical, avec quelques perfectionnements à l'étouffoir, à double patte.
51. Mécanique pour piano à queue.
52. Piano-table forme guéridon : partie cordes, partie lames sonores.
53. Mécanique pour piano à queue.
54. Perfectionnement à une mécanique pour le même piano.
55. Mécanique pour piano vertical.
56. Nouveau système pour modifier à volonté le toucher.
57. Piano hexagone.
58. Table d'harmonie se bandant au moyen d'écrous.
59. Mécanique à galet pour piano à queue.
60. Mécanique pour piano carré.
61. Perfectionnement à une mécanique de piano à queue, dans laquelle l'échappement fonctionne en tirant.
62. Mécanisme au moyen duquel l'échappement fonctionne par son propre mouvement, et répète ensuite la note sans mécanique additionnelle.
63. Vis adaptées au clavier pour serrer et desserrer le jeu de la mortaise, et éviter par là le bruit des touches.
64. Mécanisme entièrement en dessus et indépendant de la caisse.
65. Touches voûtées sous lesquelles sont placés les marteaux qui frappent près du balancier.
66. Mécanique pour soutenir le son.
67. Modification à l'échappement.
68. Mouches de peau ou d'étoffe dans le clavier, pour amortir le bruit de la touche.
69. Sillet placé sur la table d'harmonie pour favoriser les sons graves.
70. Pointe de clavier fraisée, méplate par le haut pour éviter le vacillement de la touche.
71. Nouvelle chaise mobile, donnant au marteau la faculté de répéter la note.
72. Mécanique pour piano à queue.
73. *Idem* pour piano à queue.
74. *Idem* pour piano à queue.

75. Mécanique pour piano à queue.
76. *Idem*     pour piano vertical.
77. Piano-console dans lequel la table d'harmonie est placée derrière les arcs-boutants.
78. Mécanique pour le même piano.
79. Application au piano à queue de la disposition de table d'harmonie des pianos-consoles. Qui a cela d'avantageux que le tirage des cordes favorise la sonorité au lieu de lui nuire.
80. Châssis de fonte remplaçant les arcs-boutants en bois, faisant à la fois plaque d'attache ou sommier prolongé.
81. Mécanique pour piano à queue.
82. *Idem*     pour piano à queue.
83. *Idem*     pour piano à queue.
84. *Idem*     pour piano-console.
85. *Idem*     pour piano-console.
86. Accordage par pression.
87. Mécanique avec changement à l'étouffoir.
88. Nouveau système pour durcir le clavier, au moyen d'une pédale, sans addition d'autres dispositions mécaniques.
89. Échappement pour piano-console.
90. Nouvel échappement pour piano à queue.
91. Application d'une double monture de cordes aux pianos-consoles.
92. Application d'une double monture de cordes aux pianos à queue, et double marteau.
93. Perfectionnements aux pianos-consoles.
94. Mécanique pour ces instruments, avec une chaise mobile.
95. Barrages harmoniques, bandés au moyen de vis à écrou.
96. Quelques modifications à la mécanique des pianos à queue, qui offrent l'avantage de pouvoir changer le clavier à volonté, c'est-à-dire d'un instrument à un autre.
97. Application au chevalet d'une plaque de métal remplaçant les pointes ordinaires.
98. Mécanique avec un nouveau clavier où les pointes du balancier sont remplacées par un axe.
99. Piano-console organisé.
100. Application au piano-console du système de cordes croisées.

101. Mécanique à échappement horizontal.
102. Mécanique à échappement vertical.
103. Application aux noix des marteaux d'une étoffe élastique, propre à faciliter la répétition.
104. Cheville élastique pouvant fonctionner dans le métal.
105. Autre cheville en forme de douille, fonctionnant sur une pointe fixée dans une plaque de métal.
106. Troisième cheville opérant son frottement sur la plaque au moyen de rondelles.
107. Disposition pour monter ou baisser l'instrument dans tout son ensemble.
108. Piano à huit octaves, lames libres dans les dessus.
109. Nouveau plan de piano vertical.
110. Mécanique pour cet instrument.
111. Autres dispositions de barrages harmoniques et de table d'harmonie.
112. Nouvelles dispositions de clavier et de mécanique pour piano à huit octaves.
113. Nouvelle mécanique en cuivre.
114. Perfectionnements au piano sans cordes, décrits dans un deuxième brevet.
115. Piano-console à huit octaves.
116. Roulettes à ressort, dites à pompes, pour maintenir l'équilibre des pianos et autres meubles.
117. Roulettes à double galet, tournant avec facilité sous les plus fortes charges.
118. Roulettes sphériques où le galet est remplacé par une boule.
119. Plusieurs autres modèles de roulettes.
120. Serrures pour pianos.
121. Charnières cylindriques.
122. Lampe d'atelier pour brûler de la graisse.
123. Scierie en spirale.
124. Dispositions mécaniques pour sténographier l'écriture et la notation musicale.
125. Moulin à vent entièrement en bois, qui se règle tout seul par des soupapes.
126. Machine portative, propre à battre le grain et à d'autres usages.
127. Machine qui scie et coupe à la fois deux placages de bois méplat, et qui peut donner environ 80 feuilles à l'heure.
128. Machine pour raboter et couper le cuivre et autres matières.
129. Machine pour tourner des moulures.
130. Machine pour faire du drap et du tapis d'un manchon de feutre.
131. Système de chauffage économique.
132. Procédé appliqué à ce système pour donner de l'humidité à l'air trop sec.

133. Procédé pour ouvrir et fermer les soupapes par la dilatation d'un fil de métal.
134. Différentes espèces de voitures applicables au service des chemins de fer, et des routes ordinaires.
135. Rails en bois.
136. Procédés divers pour éviter la communication des vibrations qui se forment sur les rails par le train.
137. Moyens divers d'enrayage applicables aux voitures des chemins de fer et autres.

La notice qui précède a été écrite à l'occasion de l'Exposition et adressée à chacun de MM. les membres du jury, à MM. les chefs du ministère, etc.

Les craintes que j'y manifeste se sont malheureusement réalisées, et de graves réclamations le confirment. Les plaintes qu'à mon tour j'élève ici ont été adressées précédemment aux hommes à qui il appartenait d'y faire droit; et si je les renouvelle maintenant, c'est pour invoquer cette fois le jugement du public, car ce n'est qu'en révélant les abus qu'on parvient à les faire corriger. Ces plaintes, comme celles

de nombre de personnes, sont fondées principalement sur le mauvais système d'opération adopté par le jury. J'espère, toutefois, pouvoir cette année faire entendre la vérité, sans craindre d'être confondu parmi les mécontents, car je n'avais pas à demander de récompenses, je les avais déjà toutes obtenues, et je dois avouer, d'ailleurs, que je suis trop porté à n'en estimer aucune, tant qu'elles ne seront pas le résultat d'examens sérieux et faits avec connaissance de cause. Si je réclame, c'est pour l'honneur et la réputation d'une industrie à laquelle mon nom se trouve attaché.

Voilà la cinquième Exposition que je compte, et pour ma part je n'ai vu qu'accroissement dans les abus. N'est-il pas bien triste, en effet, de voir que, lorsqu'il s'agit d'une Exposition nationale, et pour une partie devenue aussi importante que la nôtre, on ne veuille pas se donner la peine de réfléchir avec quelque attention, de créer des réglements qui puissent servir de guide, autant aux fabricants qu'aux jurés eux-mêmes, de s'entourer enfin de gens du métier pour l'opération du concours, afin de pouvoir prononcer ensuite avec connaissance de cause. Mais, loin qu'il en soit ainsi, une impardonnable légèreté a présidé, depuis le commencement jusqu'à la fin de l'Exposition, à l'accomplissement de cette mission importante, et tout homme de bonne foi, qui aura été témoin du concours, ne pourra s'empêcher de convenir qu'il offrait plutôt l'image d'une comédie bouffonne que d'une opération grave et sérieuse. Je n'en veux pour preuve que l'enfantillage qui consiste à cacher les noms (ainsi que cela s'est pratiqué depuis 1839), lorsque les instruments sont parfaitement connus de tout le monde. Les choses se passeraient tout différemment, si le jury était autrement composé et suivait une autre méthode. Je poserai ici

une comparaison à ce sujet. Lorsque les juges ont un jugement à rendre sur une question qui ne leur est pas familière, bien qu'il ne s'agisse pour eux, la plupart du temps, que de faire l'application de la loi qu'ils connaissent à fond, bien que les débats et les plaidoiries contradictoires des avocats doivent porter la lumière sur les points obscurs, ces mêmes juges ne laissent pas de nommer, comme experts, des hommes compétents et choisis dans la profession, en les chargeant de leur faire un rapport pour les éclairer complètement. Pourquoi les membres du jury n'en agissent-ils pas ainsi ? eux dont la mission est bien plus difficile à remplir, puisqu'ils ont à prononcer sur le talent des individus mis en cause, sur leurs produits et sur leur importance pour le pays. Pourquoi ne s'adjoignent-ils pas un certain nombre de fabricants, qui, en raison de leur expérience, seraient à même de les guider ? Pourquoi n'admettent-ils pas également plusieurs pianistes habiles pour faire entendre les pianos ? et (comme le fait observer le journal *le Ménestrel*), « pourquoi leurs examens se « font-ils à huis-clos ? pourquoi ces mêmes examens ne s'effectue- « raient-ils pas au grand jour ? Une loyale publicité déconcerterait les « coteries et paralyserait les intrigues de plus d'un genre. » Pourquoi, si le public n'y est pas admis, n'y appelle-t-on pas du moins les fabricants, au lieu de leur laisser le choix de camper pendant huit jours sur le palier de l'escalier ou dans la cour, comme cela s'est passé. On ne traite pas aussi mal les élèves du Conservatoire. Si les conditions dont je viens de parler plus haut, ou des conditions analogues étaient observées, si l'examen des instruments exposés se faisait avec toute la gravité et le soin que demande une pareille opération, le jury serait du moins en demeure de rendre un jugement équitable ; mais rien

de tout cela n'est pris en considération. Cependant, on écrit dans le rapport, que : « *Tel piano est sorti le premier, tel autre le dernier, etc.* (1) » Et d'après cela on distribue des récompenses en masse. Cinquante-cinq médailles ont été données dans la seule section des instruments de musique, mais (comme le dit encore le même journal) « comment le jury motivera-t-il cette distribution dans son rapport, « et par quel mode prétendra-t-il avoir été guidé dans ses opérations ? « A-t-il voulu récompenser celui qui fait bien, ou celui qui fait « beaucoup ? avait-il adopté un principe ou n'en avait-il pas ?... « Nous croyons fermement qu'il n'en avait pas, c'est-à-dire qu'il a « suivi ses erreurs de l'avant-dernière Exposition. C'est aussi le moyen « le plus facile d'arriver à satisfaire les influences. Mais qu'on ne « s'y méprenne pas. Si ce mode d'opération ne doit pas recevoir

(1) Il devient essentiel d'entrer ici dans quelques explications pour les personnes qui ne sont pas suffisamment éclairées sur la manière dont se fait l'opération du concours. La commission, pour les instruments de musique, se compose de quatre membres désignés par le ministre : c'est ordinairement la même qui est chargée de juger les instruments d'optique et autres qu'on appelle de *précision*, méthode qu'aurait pu tout au plus motiver, aux premières expositions, le peu d'importance de notre partie, mais qui, aujourd'hui et depuis long-temps déjà, est devenue tout-à-fait insuffisante, car quelque savants que soient les membres du jury, ils ne peuvent posséder à la fois toutes les connaissances pour plusieurs arts industriels ; il est vrai de dire qu'ils ont la faculté de s'adjoindre d'autres membres pour les éclairer ; mais c'est justement un soin qu'ils négligent, soit qu'ils se croient suffisamment aptes à juger d'après leurs connaissances propres, soit que cela entre dans leurs vues. Ils se contentent d'appeler à eux, pour toute la section de musique, quelques artistes parmi lesquels on ne compte ni pianistes ni facteurs.

Voici ce qu'écrivait à cet égard, en 1839, M. Anders (*Gazette musicale* du 11 août) :

« Quant aux pianos, la commission, pour les juger en connaissance de cause, au-« rait bien fait de s'adjoindre quelques célèbres pianistes ; n'en déplaise à M. Auber, « il ne suffit pas d'être bon accompagnateur pour faire valoir les qualités d'un piano, « et tel instrument, jugé inférieur aux autres, eût peut-être occupé une place distin-« guée, si des mains plus habiles en eussent fait apprécier tout le mérite. »

« d'importantes modifications, nous devons nous attendre à voir les
« médailles se réduire à leur simple valeur métallique. Déjà, en 1839,
« des réclamations nombreuses avaient été faites, aujourd'hui elles
« doublent de gravité. »

Quelle obstination fatale porte donc MM. les jurés à méconnaître les sages conseils qui leur ont été prodigués si souvent ? Quel motif les pousse à y résister et à persévérer dans leurs erreurs ?

En considération de toutes les fautes qui avaient été commises aux expositions précédentes, de nombreuses démarches ont été faites cette année, en temps utile, auprès de M. le chef de division du ministère et de MM. les membres du jury, pour demander que l'artiste qui essaie les instruments, M. Auber, soit remplacé, ou du moins que plusieurs pianistes habiles lui soient adjoints ; mais cette demande n'a pas été

« En parlant de pianos, nous dirons un mot sur la manière dont on a procédé en
« les examinant. On a voulu que les instruments fussent essayés sans que les exami-
« nateurs pussent connaître à qui ils appartenaient. A cet effet, les noms des facteurs
« ont été soigneusement cachés, et chaque instrument a été désigné par un numéro
« d'ordre. Cette précaution nous a paru passablement ridicule ; car beaucoup de
« pianos, sans parler de ceux d'Erard et de Pape, qui se distinguaient par un luxe
« extraordinaire, étaient bien reconnaissables par leur extérieur, et sans le secours du
« nom, pour quiconque les avait vus à l'exposition. Un moyen plus sûr d'atteindre le
« but qu'on se proposait, c'eût été de les essayer dans l'obscurité. »

Voici encore ce qu'on lisait dans le *Ménestrel* du 21 juillet 1844 :

« Ainsi, en définitive, le sort de tous les fabricants d'instruments de musique, dont
« les produits laborieux s'élèvent à un chiffre de 4 à 500 articles, est laissé à l'arbi-
« trage de sept membres ! et sur ces sept membres, un ou deux, tout au plus, exer-
« cent une influence tellement grande, qu'on peut affirmer que les récompenses
« émaneront de cette seule source, et seront subordonnées à cette seule opinion.
« Aussi, le fabricant a-t-il moins à se préoccuper de recherches artistiques et de per-
« fectionnements industriels, que de l'influence qu'il exercera sur le bras droit de la
« commission. Et c'est précisément ce qui arrive en ce moment, au grand scandale
« de tous les hommes de cœur et de conscience. »

écoutée. Cela prouverait donc qu'on tenait essentiellement à ne pas déroger à ce système. C'était cependant le moyen de faire changer les jugements, car il est, en effet, facile de concevoir, que celui qui fait entendre les pianos, peut, avec le bout de ses doigts, transmettre et faire accepter, à son gré, son opinion à toute personne qui n'a pas une expérience consommée, comme le juré rapporteur peut faire prévaloir sa propre pensée, dans son compte-rendu, si telle est sa volonté; or, lorsque le rapporteur et surtout les artistes exécutants sont sûrs de conserver toujours la même mission, les fabricants n'osent pas, pour ainsi dire, réclamer, car ils savent que ces hommes tiennent leurs destinées entre leurs mains; quand, par malheur, ils font entendre leurs plaintes, une haine implacable s'élève contre eux, et leur vie s'écoule ainsi dans l'injustice : c'est là, il faut en convenir, une bien grande faute; car on sait que ce n'est que par des plaintes qu'il est possible de faire reconnaître et corriger les abus qui se glissent aujourd'hui partout.

Si j'avance ici de semblables réflexions, c'est que l'expérience me les dicte, et un rapide aperçu de ce qui s'est passé lors des expositions précédentes, va le démontrer clairement. En 1823, le jury m'avait donné la première médaille d'argent; un facteur, qui suivant lui avait été mal jugé, réclama un autre examen, ce qui non seulement lui fut accordé, mais on alla même jusqu'à nommer une nouvelle commission de musiciens, qui, bien entendu, trouva mauvais ce qu'avait fait la précédente, et ce facteur fut placé au dessus de moi. Peu satisfait de ce qui venait de se passer, j'en témoignai mon mécontentement, en disant que le jugement avait été mal rendu en premier ou en dernier lieu; mais ces quelques réclamations suffirent pour m'attirer la

haine de M. le juré rapporteur, et, en 1827, je me vis forcé de me retirer du concours ; le jury avait poussé l'injustice jusqu'à ne pas examiner mes instruments, et malgré mes réclamations, auxquelles se joignirent la presque totalité des facteurs, je ne pus obtenir un autre examen : la médaille d'or était réservée à l'auteur des pianos unicordes, lesquels, six mois après, ne se fabriquaient plus. Notre savant rapporteur convint plus tard qu'il s'était trompé ; j'avais donc raison.

En 1834, le jury, en me donnant la première médaille d'or, ajouta que si je n'avais pas fait de l'opposition je l'eusse obtenue plus tôt. Enfin, en 1839, le même juré rapporteur, à la fois savant et acousticien, qui se croyait très apte à nous juger en 1823, déclarait hautement *que le piano était la bouteille à l'encre,* ce qui voulait dire qu'il n'y comprenait plus rien ; aussi se laissa-t-il entraîner dans une route plus mauvaise que celle qu'il avait suivie jusque là, et eut-il à le regretter peu de temps après. Telle est pourtant la marche que l'on a encore une fois adoptée cette année.

On peut voir par là combien les expositions peuvent être fatales aux fabricants ; ajoutons que la plupart y laissent peut-être, en dépenses et en perte de temps, une année de leur travail. Celui-là même qui s'est mis le plus en frais d'invention, est aussi celui qui a le plus à souffrir. La raison en est simple d'ailleurs : c'est que la commission, composée comme elle l'est, n'est pas à même d'apprécier le mérite d'une invention dont elle ne peut prévoir l'utilité ni l'importance pour l'avenir ; afin donc d'éviter de grossières erreurs, elle passe ordinairement ces inventions sous silence, en donnant pour motif qu'elle ignore si elles

auront un succès commercial (1). Ce système est, à mon avis, extrêmement vicieux, car si le fabricant présente ses inventions à un jury, à un corps savant enfin, c'est qu'il espère que ces hommes seront plus clairvoyants que le public, et que leur rapport avancera son succès, ou l'éclairera sur ses erreurs ; mais il arrive plus souvent au contraire, que, lorsqu'à force de soins et de sacrifices le fabricant est parvenu à assurer, en quelque sorte, le succès de son invention, le jury avec son rapport vient démolir son ouvrage, toujours par cette raison même que ne pouvant avoir toutes les connaissances voulues, pour chaque branche d'industrie, il lui est non seulement facile de se tromper, mais plus facile encore de se laisser tromper ou influencer (2). Ceci n'est pas une des plaintes les moins graves qu'on ait à élever contre le mode d'opération suivi. Bien des fabricants, j'en suis convaincu, ne se présenteraient pas au concours, pour y exposer leur réputation, si le pu-

(1) M. Anders, dans la *Gazette musicale* du 11 août 1839, élevait à cet égard des plaintes à peu près semblables.

(2) Je citerai, comme preuve, des faits qui me sont personnels : En 1827, je présentai au concours, entre autres inventions, mon nouveau système à marteaux en dessus ; comme je l'ai déjà dit, le jury ne se donna pas la peine de l'examiner. En 1834, il sanctionna l'opinion publique en me donnant la première médaille d'or pour ce même système.

En 1839, j'exposai, entre autres, des pianos-consoles, et ils eurent le même sort que mes pianos de nouvelle construction ; pourtant cette année, si je ne me trompe, le jury a encore sanctionné l'opinion publique concernant ces instruments.

Nombre de facteurs se sont trouvés dans le même cas. Je demanderai donc où est l'utilité d'une pareille institution ? On pourrait conclure de ce qui s'est passé à mon égard, que le jury avait pour principe de ne récompenser que les succès industriels. Cependant il n'en est pas ainsi ; j'ai toujours remarqué, et surtout cette année, que des médailles, même des médailles d'or, ont été données à des individus qui ne pouvaient prouver ni invention ni succès commerciaux. Il n'y a donc pas de principes adoptés.

blic était à même d'apprécier les opérations du jury à leur juste valeur; mais malheureusement il n'en est pas ainsi, et la situation du fabricant est telle que, s'il n'expose pas il est perdu aux yeux du public, et s'il expose sans avoir des amis influents, il est également perdu, car ces amis seuls peuvent décider de son sort. C'est donc avec raison que le journal le *Ménestrel* dit : « que le fabricant doit aujourd'hui moins se « préoccuper des recherches artistiques et de perfectionnements in- « dustriels, que de l'influence qu'il peut exercer sur le bras droit de « la commission. » Voilà sans doute aussi pourquoi les récompenses tombent plutôt dans la main des marchands, des soi-disant fabricants, qui, n'ayant pas à s'occuper d'inventions, ni du soin de leur fabrique, peuvent consacrer tout leur temps à cette manœuvre. Il y a loin entre

---

Les fabricants d'instruments de musique ont encore à déplorer le peu de discernement qui a présidé jusqu'ici au choix de l'emplacement consacré à leurs produits; aussi l'on peut dire que le véritable but de l'exposition, celui de mettre en relief sous le jour le plus favorable les produits exposés de manière à en faire ressortir le mérite aux yeux de l'étranger, est complètement manqué quant aux instruments de musique. En effet, ces instruments ne se jugeant qu'avec l'organe de l'ouïe, il faudrait au moins les placer aussi avantageusement qu'ils le sont dans les localités où on les entend journellement. Que fait-on, au contraire ; on les expose dans une salle immense dont les parrois en toile et en papier sont par leur flexibilité en opposition directe avec les lois de l'acoustique; aussi ceux qui entendent ces instruments aux expositions ne peuvent se faire qu'une bien faible idée de leurs qualités.

N'est-ce pas comme si on plaçait les autres produits dans une complète obscurité.

Avec les frais que nous avons eu à supporter, on eût pu approprier à notre usage sur un côté d'une des galeries de l'exposition , le même espace qui nous a été accordé. Il eût suffi pour cela de recouvrir cette partie d'un plafond en planches d'environ quatre à cinq mètres de hauteur, et de la fermer dans le fond par une cloison également en bois ; de cette manière tous les instruments auraient été placés favorablement et également, et il n'en eût rien coûté de plus au gouvernement.

Espérons qu'on s'entendra mieux une autre fois.

ce qu'est l'Exposition et ce qu'elle devrait être. Les jurés, pris parmi les savants, se font en général une idée fausse de la pratique : ils fondent leur jugement sur la théorie, et malheureusement, en fait d'acoustique, il n'y a eu ni assez de progrès de faits, ni des bases assez certaines, pour qu'on puisse l'appliquer à tout, surtout aux pianos dont les principes diffèrent de ceux des violons et autres instruments. Il résulte de là de graves inconvénients, car le jury, ne raisonnant que d'après une théorie, pour la plupart du temps inapplicable, certains fabricants, qui sont d'un avis contraire, doivent s'attendre à voir leurs produits dépréciés, et nombre d'autres sont ainsi mis en erreur et détournés de la bonne route pour suivre celle qui peut les amener à obtenir des récompenses à l'exposition prochaine. C'est donc, je le répète, porter une atteinte cruelle au progrès de l'art, que de ne pas admettre au sein du jury ou comme conseils des hommes pratiques de chaque industrie. Si cela se faisait, et que les progrès réels fussent protégés, l'on ne verrait pas distribuer des récompenses, en masse, à titre d'encouragement, à ces charlatans audacieux, plus marchands que manufacturiers, par lesquels nombre de fabricants, d'un talent véritable, se trouvent écrasés.

Triste protection pour les arts industriels, que celle que présente un tribunal sans lois ni juges compétents, lequel cependant en exerce tout le pouvoir ! Mieux vaudrait cent fois ne se mêler de rien, et remettre le jugement aux seules mains du public, au lieu de l'induire en erreur.

PARIS, IMPRIMERIE DE MAULDE ET RENOU,
Rue Bailleul, 9 et 11.           1180

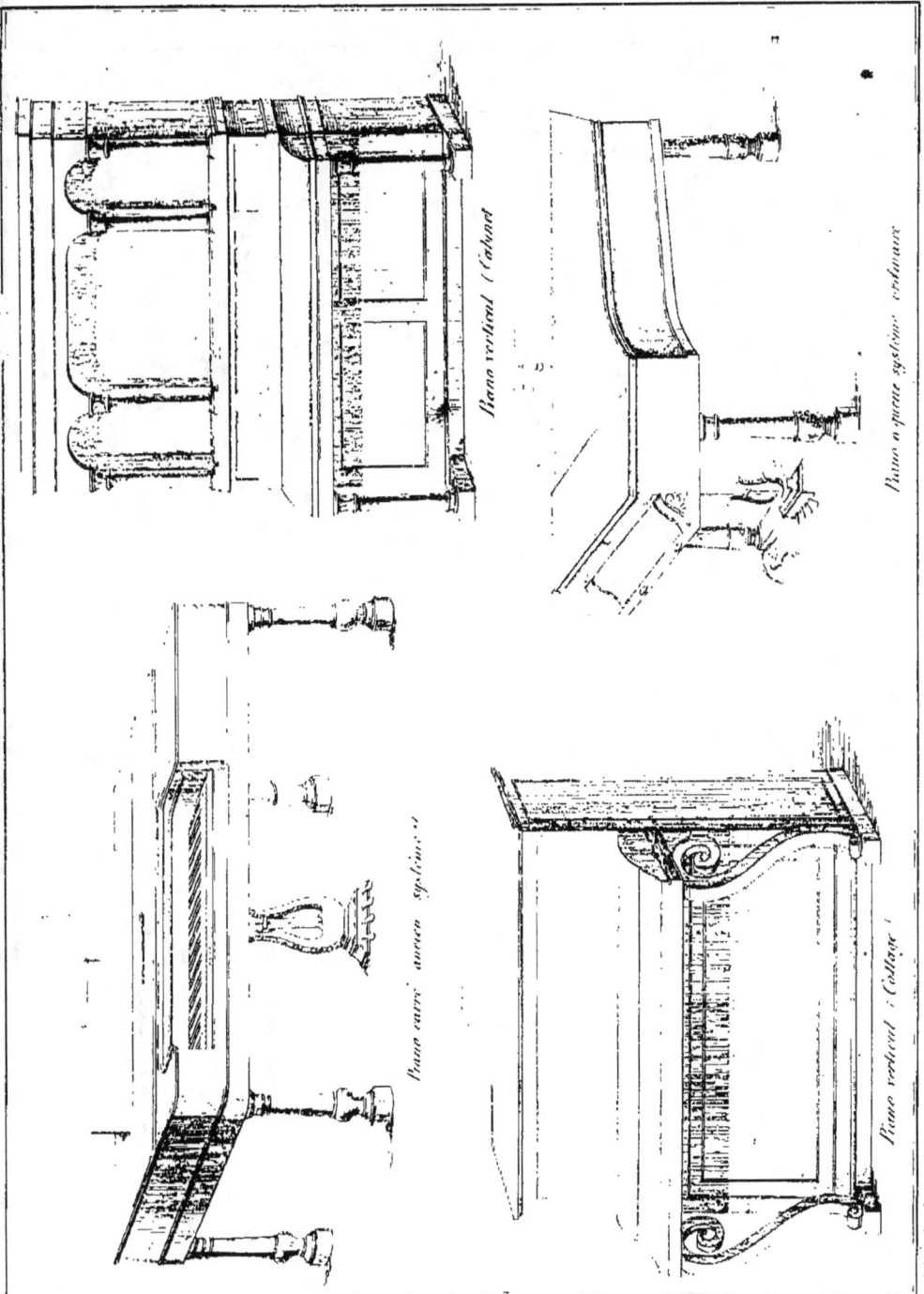

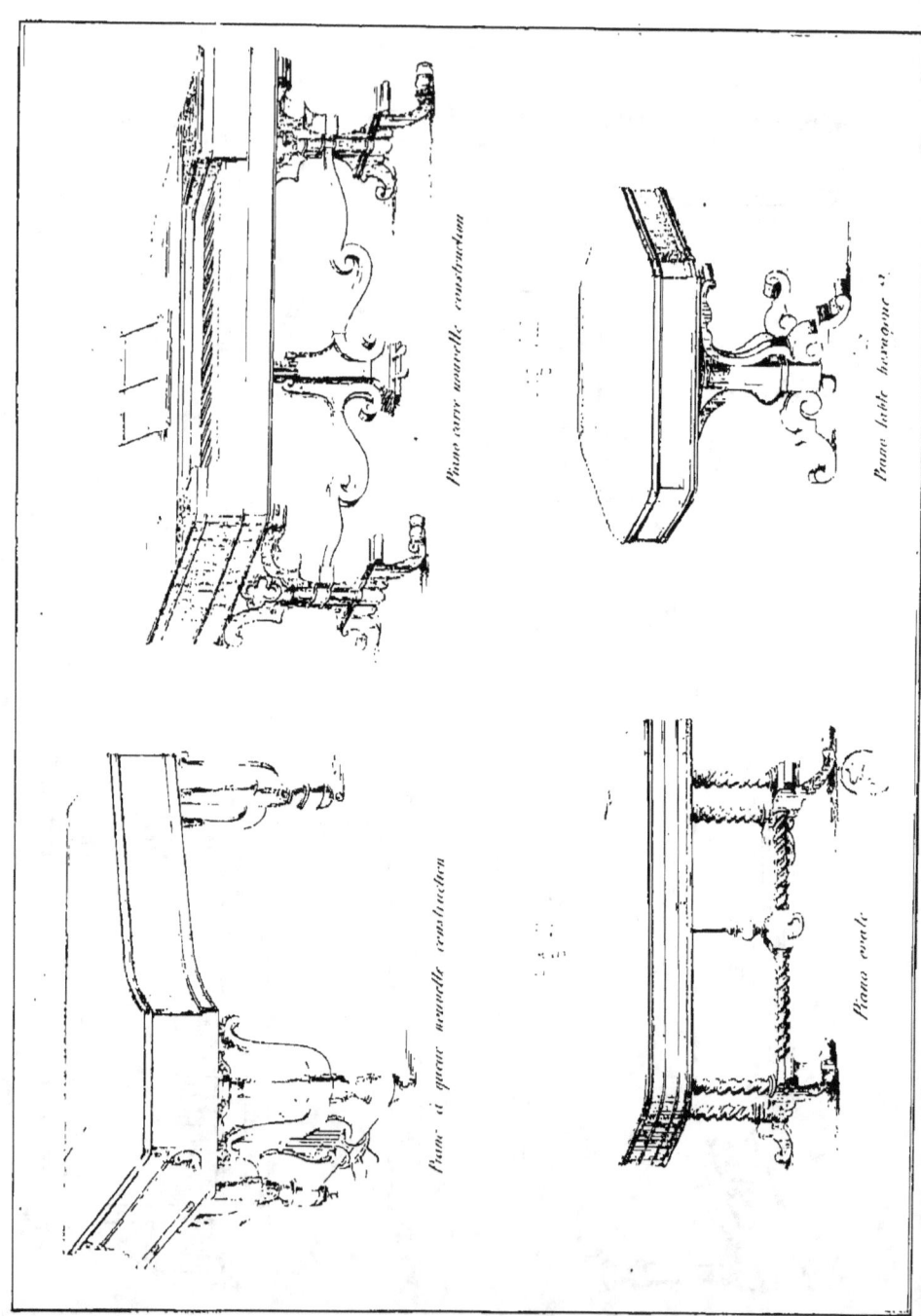

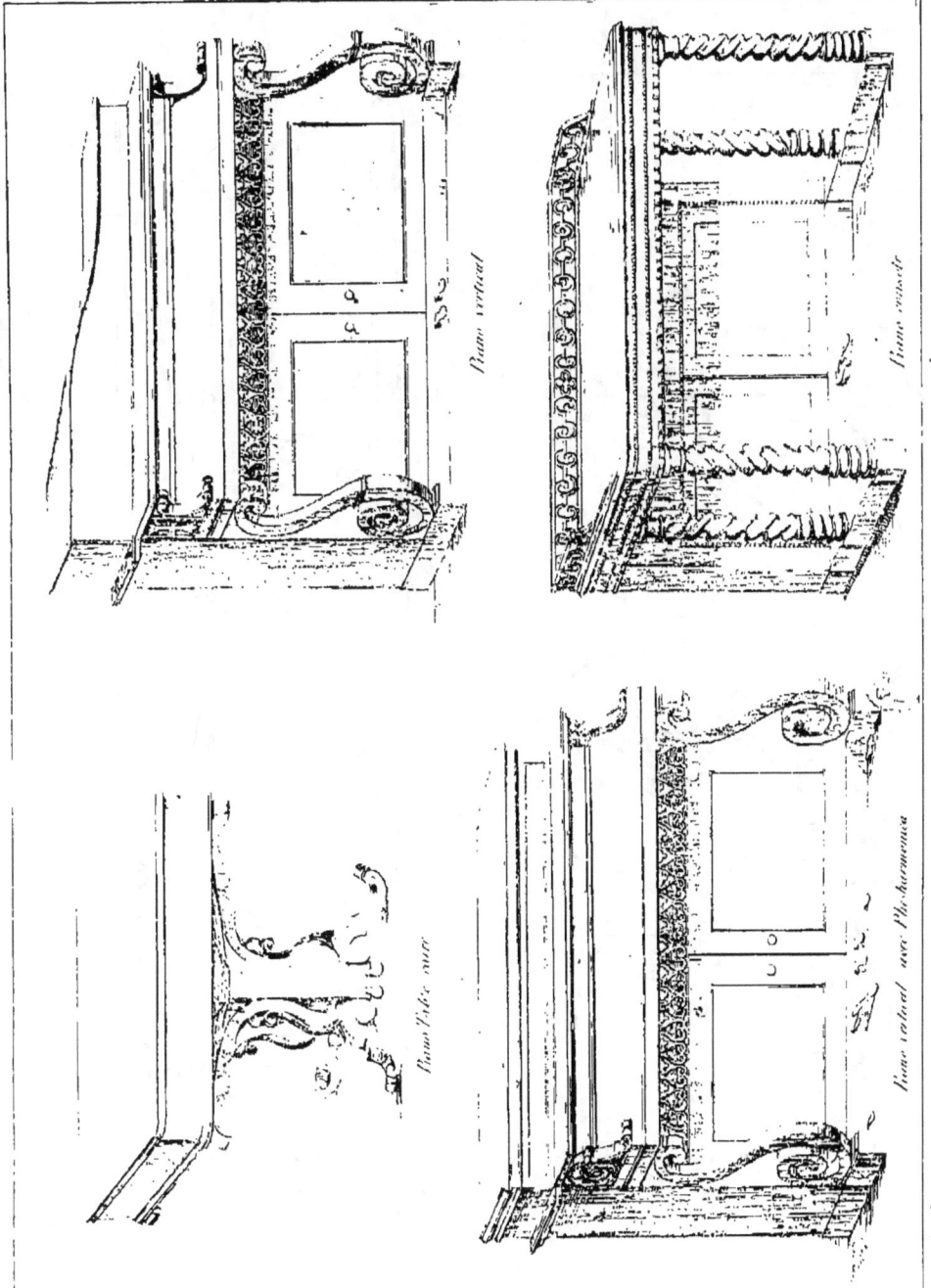

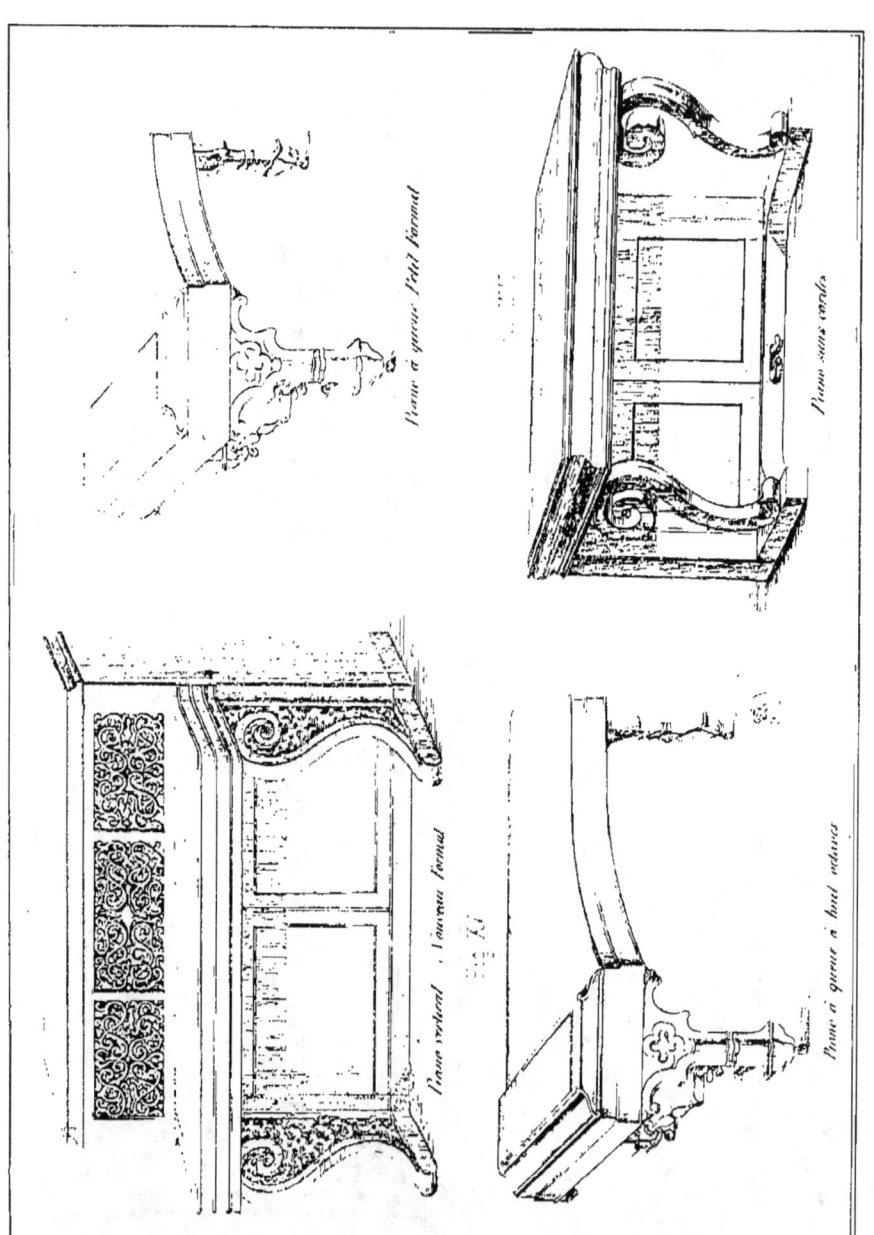

www.ingramcontent.com/pod-product-compliance
Lightning Source LLC
Chambersburg PA
CBHW071434220526
45469CB00004B/1525